보노짱 2
BABY BONOBONO

이가라시 미키오 지음
고주영 옮김

더스토리

보노짱 2 이가라시 미키오

더스토리

보노짱 2 차례

일러두기

1) 이 책은 일본 제책 방식을 따랐습니다.

2) 글을 읽을 때 오른쪽에서 왼쪽으로 읽어주세요.

캐릭터 소개

포로리

포로리는 걸을 수 있는데도
줄을 매달고 엉금엉금 기어만 다닙니다.
왜냐하면 줄을 매달고 있는 게
너무 좋거든요.

보노보노

보노보노는 아직 걸을 줄 모릅니다.
아빠는 걱정하지만,
보노보노는 별로 걱정하지 않아요.
걷지 못해도 즐거운걸요.

린

린은 막 태어났습니다.
그래서 매일매일 잠만 잡니다.
'응차' 하고 작은 똥도 쌉니다.

너부리

너부리는 뭐든 할 줄 압니다.
걷기도 하고 뛰기도 하고
달리기도 합니다.
희한한 동작으로 헤엄도 쳐요.

화내기

화내기도 보노보노처럼
아직 걷지 못합니다.
생글생글 웃는 게 특기입니다.

도로리와 아로리

도로리는 통통한 외모와
훌륭한 그림 실력을 가졌습니다.
아로리는 활기차고 시끄러워요.

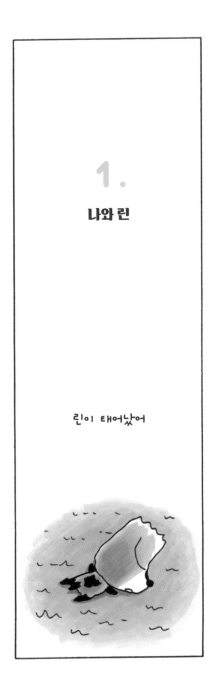

1.

나와 린

린이 태어났어

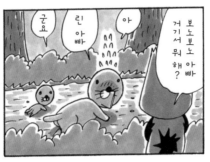

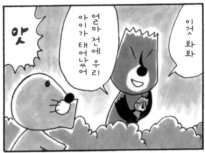

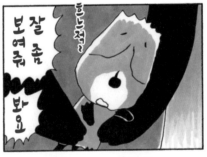

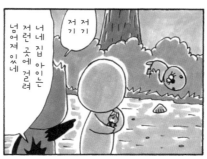

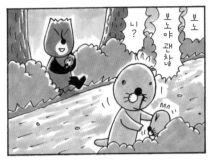

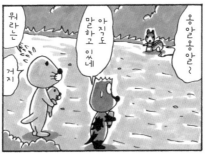

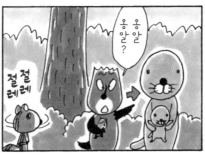

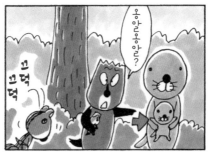

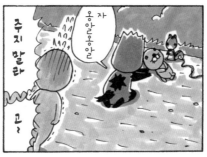

옹알옹알

015

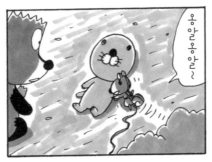

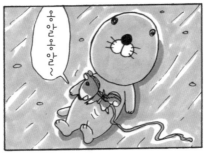

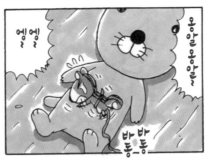

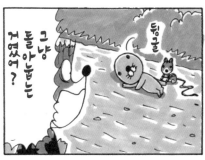

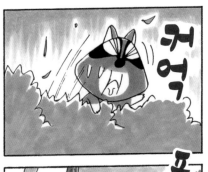

너
부
리
다

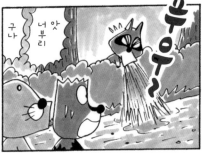

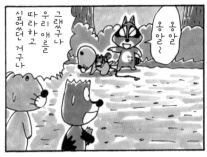

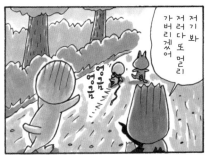

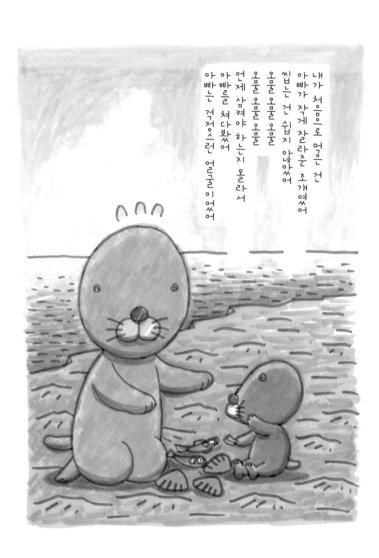

내가 처음으로 먹은 건
아빠가 작게 잘라준 조개였어
씹는 건 쉽지 않았어
오물 오물 오물
오물 오물 오물
언제 삼켜야 하는지 몰라서
아빠를 쳐다봤어
아빠는
거정스런 얼굴이었어

2.

나와 포로리의 누나들

누나들은
참 좋다
나도
누나가
있었으면
좋겠다

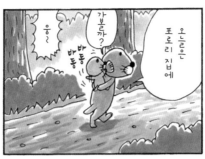

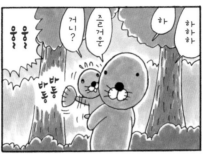

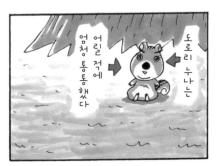

내
조개
야

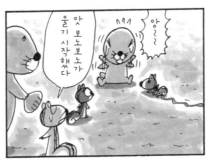

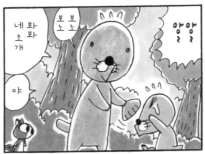

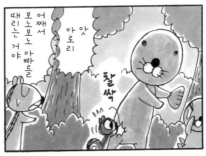

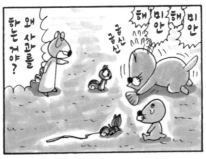

028

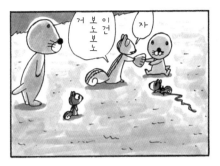

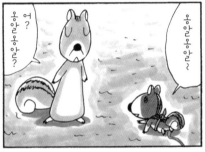

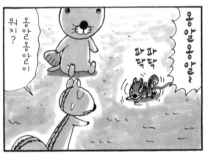

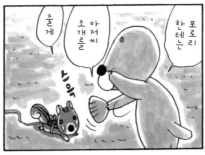

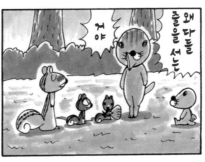

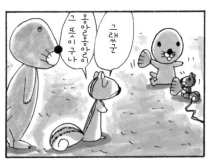

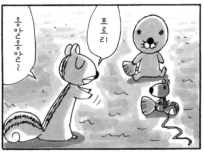

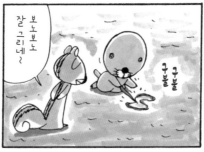

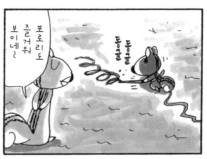

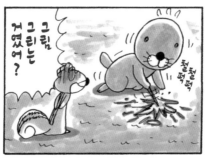

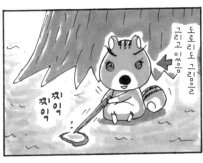

도로리 누나의 그림 그리기

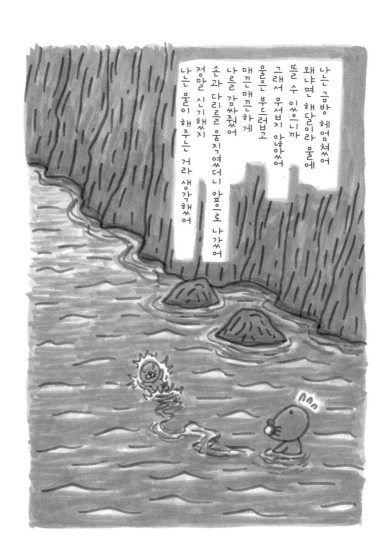

나는 금방 헤엄쳤어
왜냐면 해달이라 물에
뜰 수 있으니까
그래서 무섭지 않았어
물은 부드럽고
매끈매끈하게
나를 감싸줬어
손과 다리로 웅지였더니 앞으로 나갔어
정말 신기했지
나는 물이 해주는 거라 생각했어

3.

나와 해내기

너부리가
해내기를
데리고 왔어

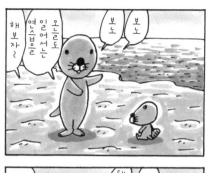

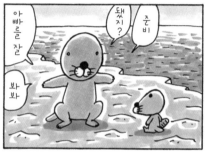

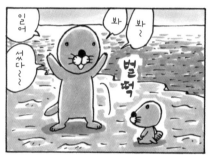

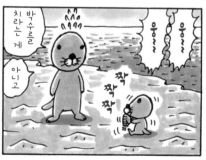

일어서는 연습

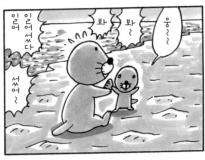

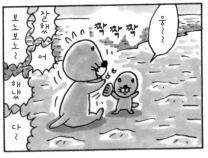

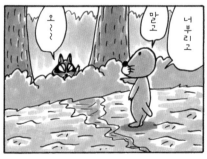

해내기

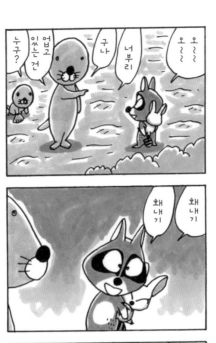

040

옹알

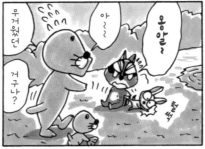

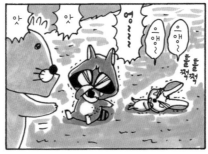

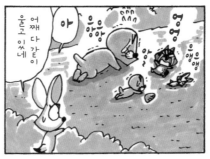

귀여워

042

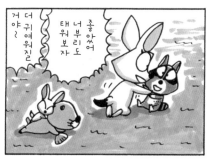

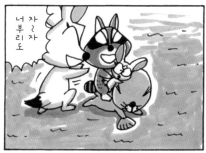

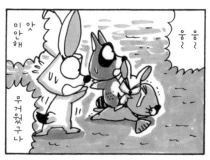

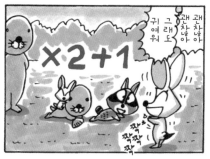

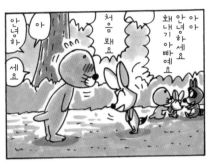

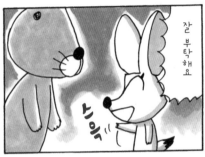

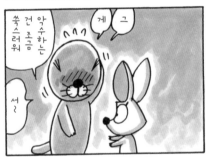

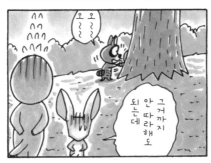

포로리다

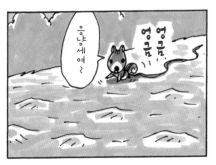

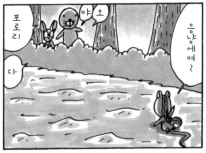

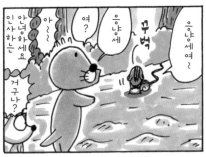

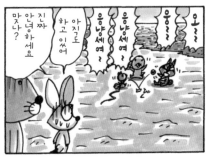

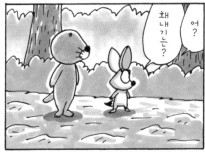

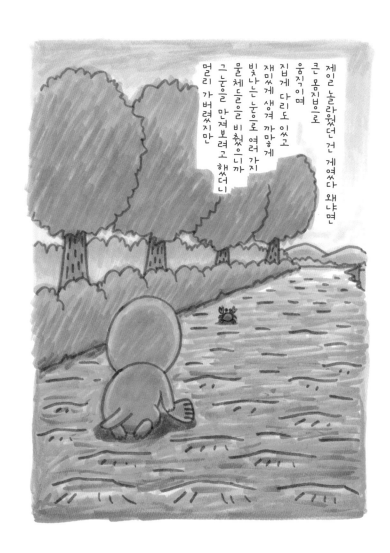

제일 놀라웠던 건 게였다 왜냐면
큰 몸집임으로
움직이며
집게 다리도 있고
재밌게 생겨 까맣게
빛나는 눈으로 여러 가지
물체들으로 비췄으니까
그 눈으로 만져보려고 했었더니
멀리 가버렸지만

4.
나도 해보고 싶어

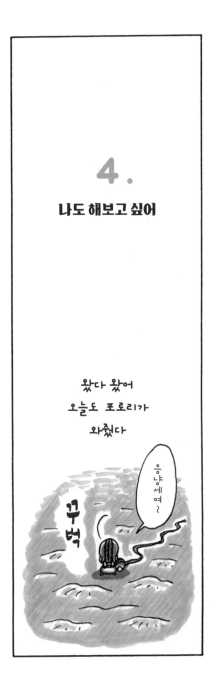

포로리와 줄

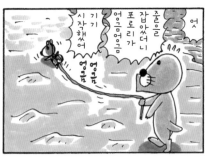

054

055

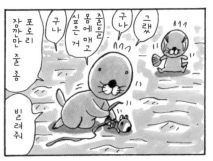

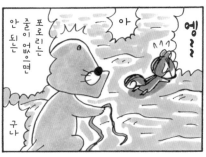

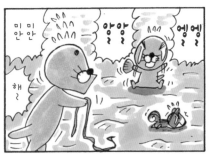

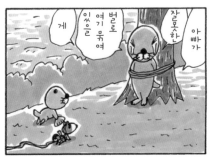

056

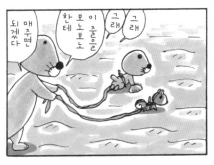

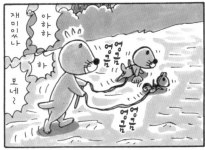

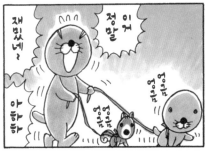

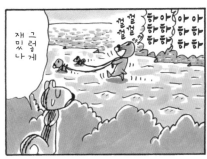

호두를 던지면

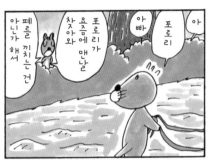

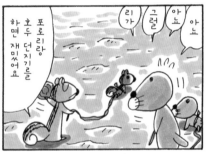

조개를 던지면

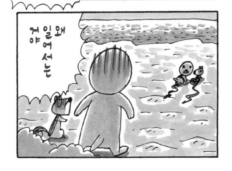

데굴 데굴 데굴

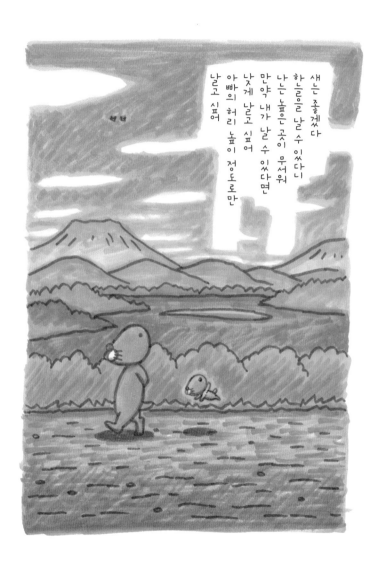

새는 좋겠다
하늘으로 날 수 있었다니
나는 높은 곳이 무서워
만약 내가 날 수 있다면
낮게 날고 싶어
아빠의 허리 높이 정도로만
날고 싶어

5.

나의 연습

너부리는
언제나
싱글벙글해
언제나
즐거워
보여

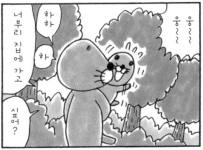

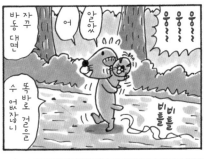

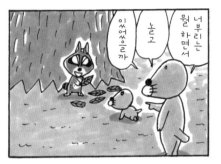

너부리의 놀이

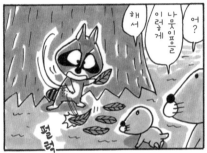

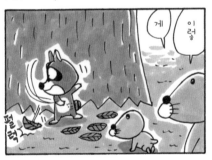

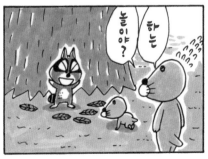

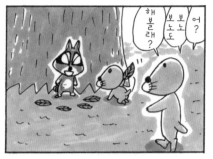

나도 해볼래

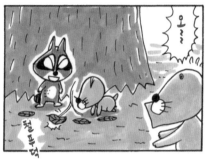

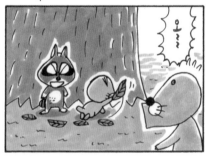

위로하는 너부리

앗

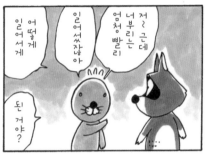

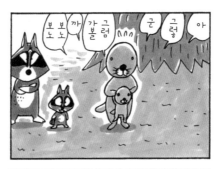

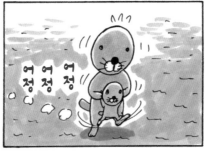

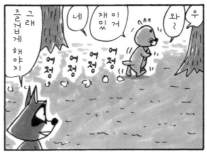

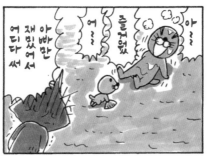

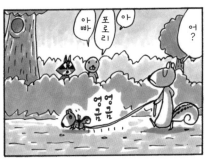

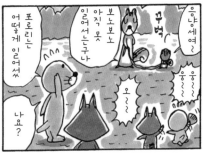

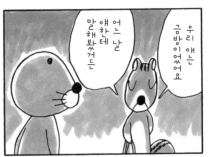

말해보자

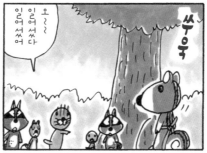

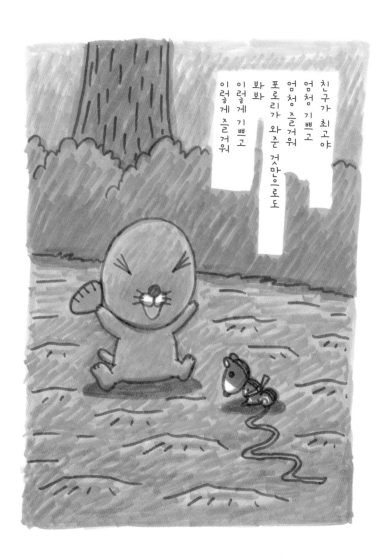

친구가 최고야
엄청 기쁘고
엄청 즐거워
포로리가 와준 것만으로도
봐봐
이렇게 기쁘고
이렇게 즐거워

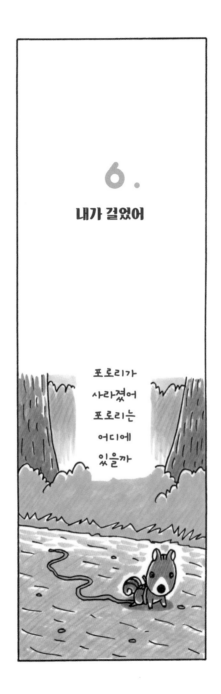

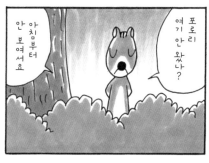

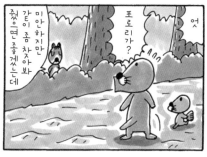

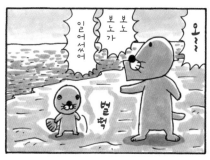

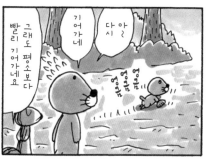

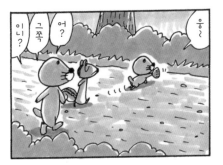

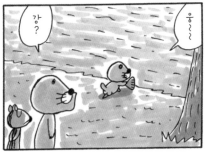

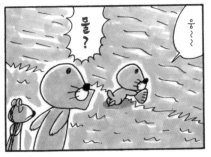

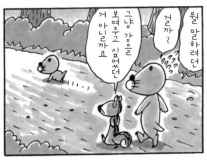

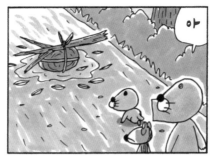

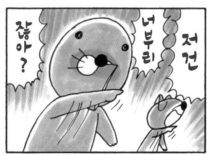

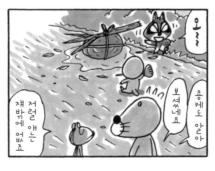

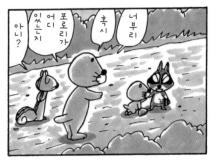

조아~

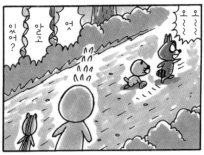

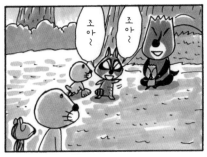

저 줄은?

083

내가 일어섰어

085

작은 수영장

자주 가는 다른 곳은

🐚 2권을 마치며

《보노짱》 2권이 나왔습니다. 이번 책도 여러분이 응원해주신 덕분에 나올 수 있게 되었습니다. 정말 감사합니다.

기존의 《보노보노》(저는 이걸 《책 보노보노》라고 부릅니다)부터 읽은 독자들 중에 "이건 예전의 보노보노와 달라" 하는 분도 계실 거라 생각하지만, 작가인 저는 이 책 또한 《보노보노》라고 생각합니다. 《책 보노보노》 이외에 이야기책인 《보노보노S》나 모리 차쿠 씨와 함께 작업한 캐릭터 만화 《보노차!》('마이토'라는 이름의 아키타 출신 미녀 작가님이 그려주셨죠)라는 작품도 있습니다. 이 책들도 꼭 읽어주시면 좋겠습니다. 그리고 저는 4월부터 시작한 텔레비전 애니메이션은 물론, 보노보노와 관련된 상품들 역시 다른 형식의 《보노보노》라고 생각합니다. '보노보노'라는 이름을 위에 언급한 모든 것의 총칭으로 이해해주셨으면 합니다.

2017년 초에 제 환갑과 보노보노 연재 30주년을 기념해 파티를 열었습니다. 파티 같은 건 처음 해봤는데요, 거기서 저는 인사말로 "올해는 잘 팔리는 것만 하겠습니다"라며 허세를 부렸더랬습니다. 《보노보노》를 연재한 지 벌써 32년, 제가 데뷔한 지 39년, 아무래도 오래하다 보면 생기를 잃게 됩니다. 생기를 잃으면 흐름이 나빠지고요. 흐르지 않으면 강이 아니죠. 그래서 다시 한번 흐름을 만들고 싶었습니다. 그리고 이왕 한다면 지금까지 흘러왔던 것과는 다른 방향으로 흘러가야겠다고 생각했습니다. 그 방향성을 '잘 팔리는 책'이라 떠들었습니다만,

세상일은 그렇게 호락호락하지 않습니다. '팔리는 책'을 그린다고 팔리는 게 아니니까요. 그렇지만 내뱉은 말은 꼭 지키겠습니다. 팔리는 책으로 만들어야죠.

팔리는 책은 둘째 치고, 저는 이번에 《보노짱》을 작업하면서 독자들의 마음을 알게 되었습니다. '하하, 독자들이 다들 이런 심정으로 읽고 있으려나'라는 생각이 들었습니다. 읽는 분들의 마음을 헤아린다는 말이 이상하게 들리겠지만, 사실 저는 39년간 만화를 그리면서 읽는 분의 마음은 생각하지 못했습니다. 독자의 입장에서 제 작품을 바라보기는 했습니다만, 독자의 마음을 헤아리지는 않았습니다. 그 이유를 설명하기 시작하면 또 얘기가 길어질 테니 여기서는 하지 않겠습니다. 하지만 읽는 분들의 마음을 헤아리는 책, 그런 책이 바로 '잘 팔리는 책'이 아닐까요?

읽는 사람의 마음으로 그리면 작업을 할 때 마음이 편안합니다. 제가 이런 말을 하면 편하게 그리고 있다고 생각하실지도 모르지만, 그리기 편한 것과 편안하게 그림을 그리는 일은 조금 다릅니다. 게다가 지금 시대의 만화는 재미있지 않으면 안 되니까요.

저는 읽는 분들과 같은 마음으로 《보노짱》을 그리고 있습니다.

이가라시 미키오

옮긴이 고주영
공연예술 독립프로듀서이자 번역가이다. 옮긴 책으로《리셋》,《누가 뭐래도 아프리카》,《얼음꽃》,《나만의 독립국가 만들기》,《현대일본희곡집6-7》(공역),《부장님, 그건 성희롱입니다》(공역) 등이 있다.

보노짱 2
BABY BONOBONO

초판 1쇄 펴낸 날 2018년 4월 20일

지 은 이 이가라시 미키오
옮 긴 이 고주영
펴 낸 이 장영재
편 집 백수미, 배우리, 서진
디 자 인 고은비, 안나영
마 케 팅 김대성, 강복엽, 남선미
경영지원 마명진
물류지원 한철우, 노영희, 김성용, 강미경

펴 낸 곳 (주)미르북컴퍼니
자 회 사 더스토리
전 화 02)3141-4421
팩 스 02)3141-4428
등 록 2012년 3월 16일(제313-2012-81호)
주 소 서울시 마포구 성미산로32길 12, 2층 (우 03983)
E-mail sanhonjinju@naver.com
카 페 cafe.naver.com/mirbookcompany